恐龍世界真刺激！

U0061225

新雅文化事業有限公司

www.sunya.com.hk

恐龍世界

很久很久以前，地球上居住了各種各樣的恐龍。有的恐龍擁有尖銳的爪和牙齒；有的身上長着骨板和尖刺；有的長得巨大無比，拖着長長的尾巴。

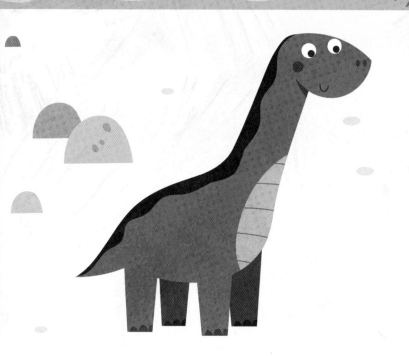

恐龍出現於中生代，這地質時代又分為：
- 三疊紀
- 侏羅紀
- 白堊紀

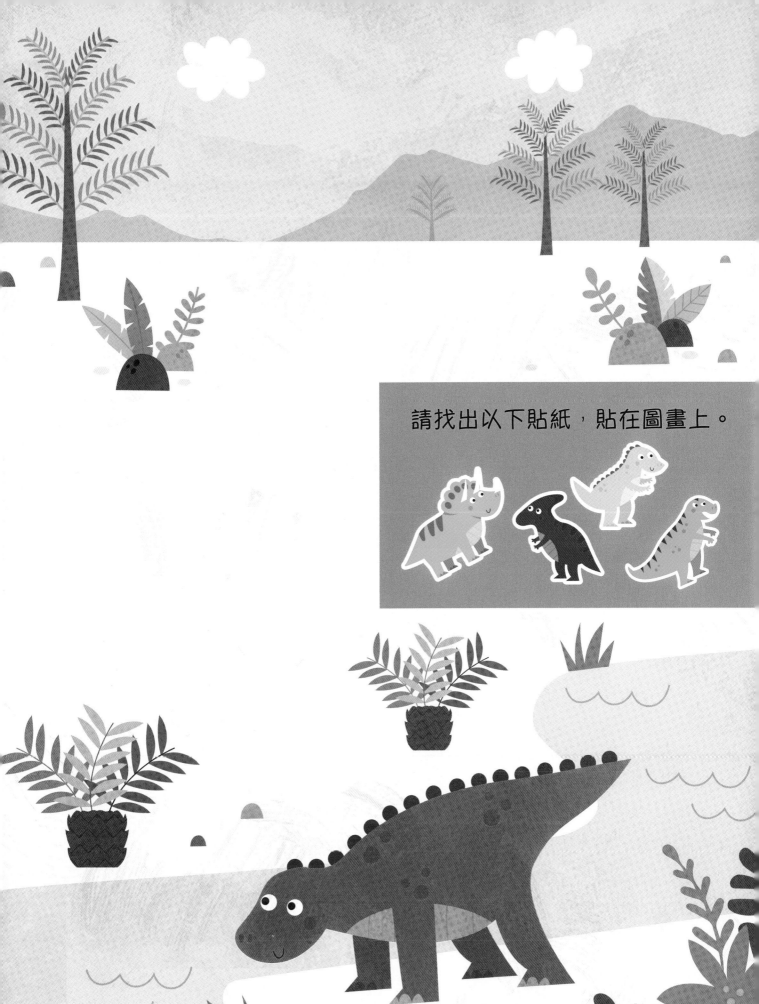

請找出以下貼紙，貼在圖畫上。

板龍

板龍生活在三疊紀時代，據說牠們以後肢
站立，以便吃到樹頂上的葉子。

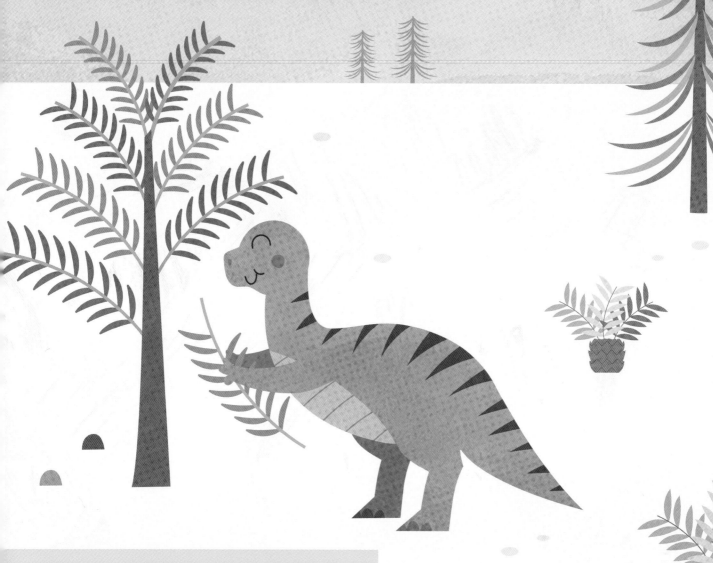

請找出以下貼紙，貼在圖畫上。

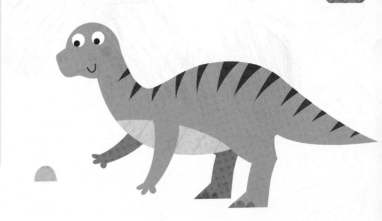

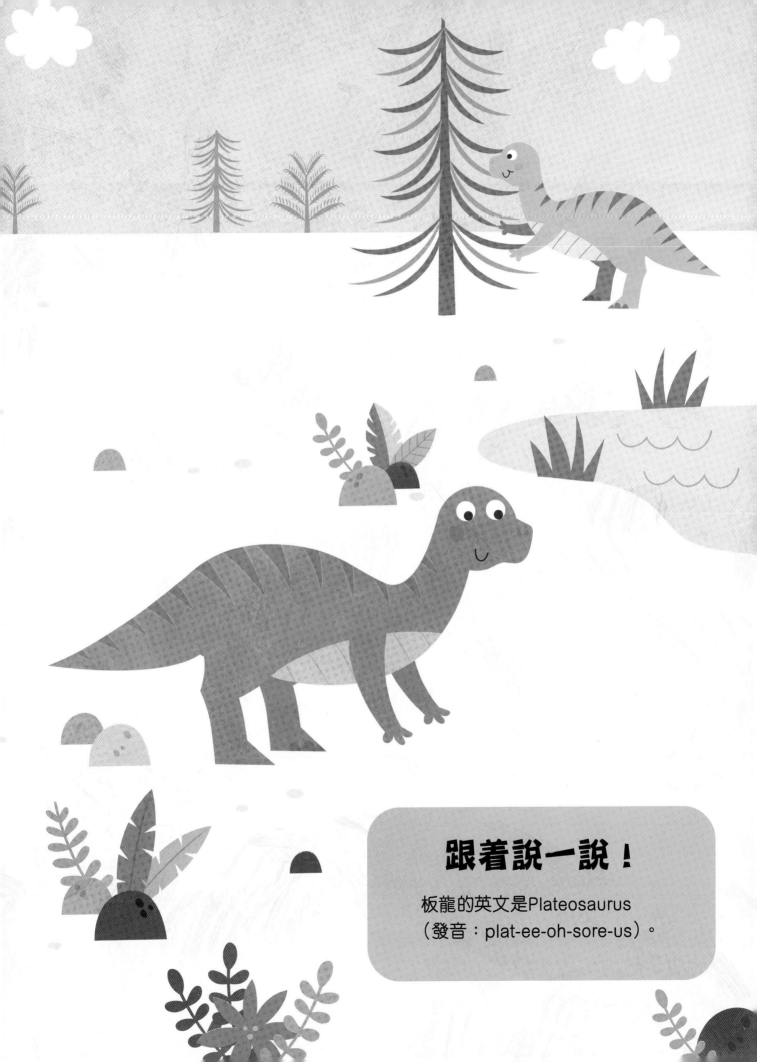

跟着說一說！

板龍的英文是Plateosaurus
（發音：plat-ee-oh-sore-us）。

始盜龍和艾雷拉龍

細小的始盜龍和巨大的艾雷拉龍都是三疊紀時代中敏捷的肉食性動物。牠們能以高速捕捉獵物！

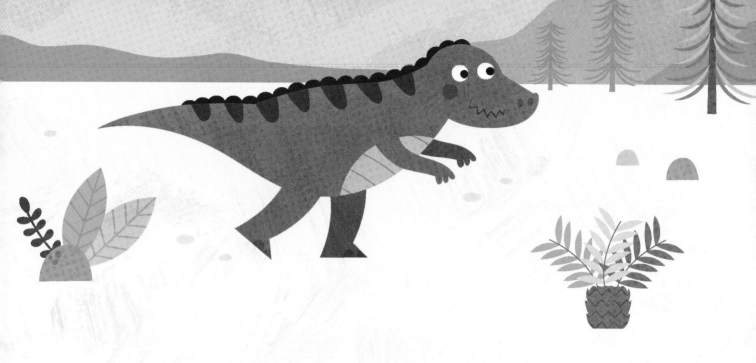

跟着說一說！

始盜龍的英文是Eoraptor
（發音：EE-oh-RAP-tor）。
艾雷拉龍的英文是Herrerasaurus
（發音：herr-ray-rah-SORE-us）。

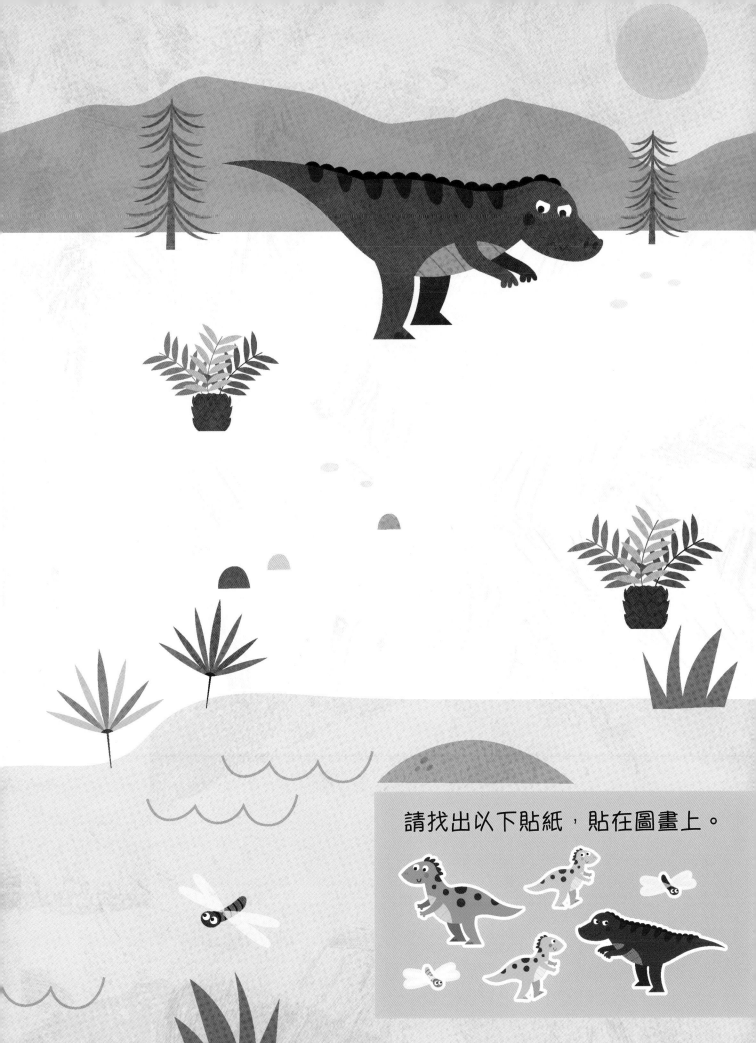

請找出以下貼紙，貼在圖畫上。

腕龍和梁龍

在侏羅紀時代，脖子長長的腕龍和尾巴長長的梁龍都喜歡羣體生活，而且同樣是草食性動物。

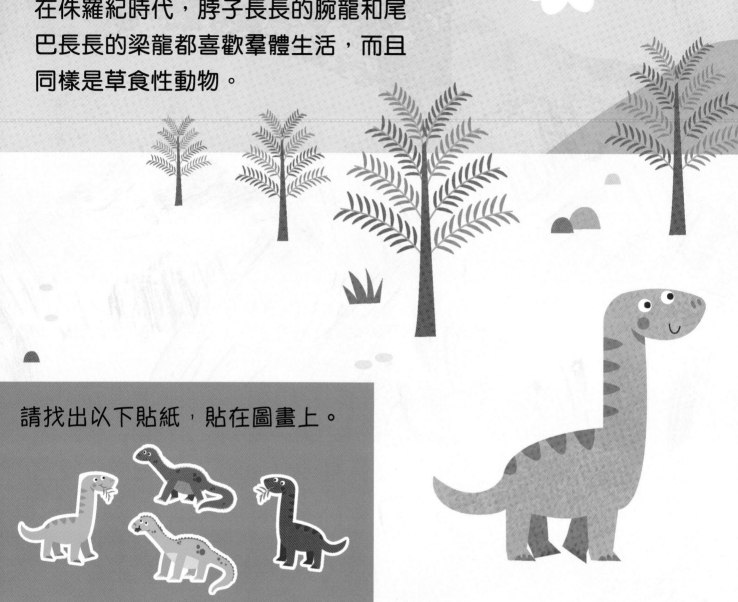

請找出以下貼紙，貼在圖畫上。

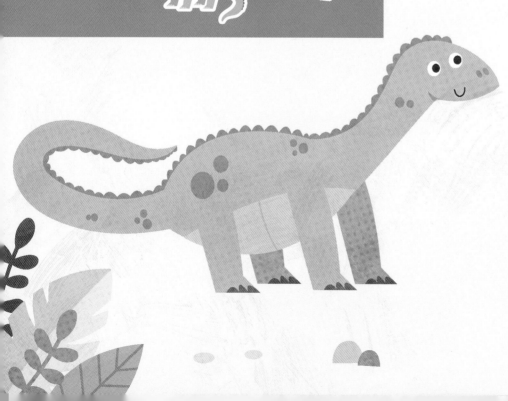

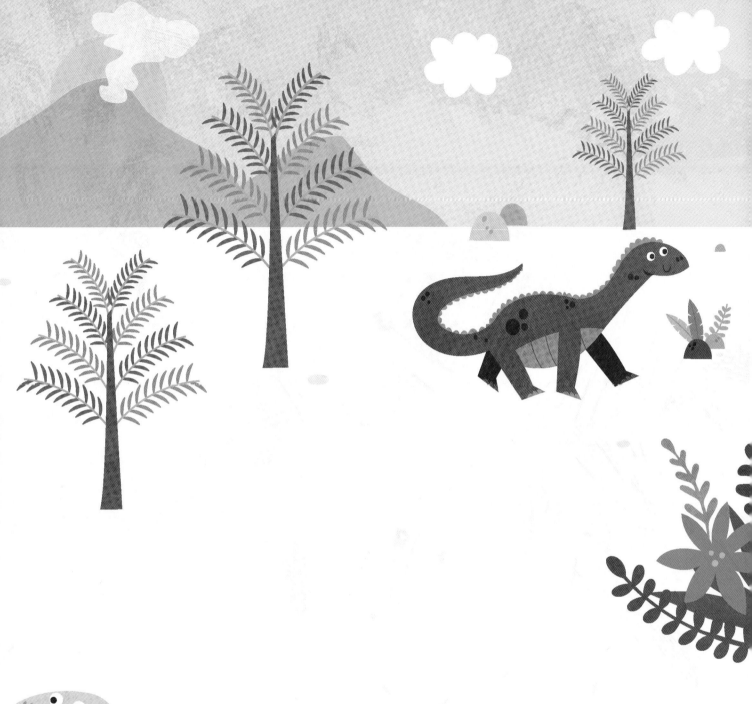

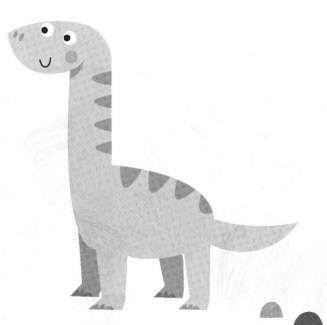

跟着說一說！

腕龍的英文是Brachiosaurus
（發音：BRAK-ee-oh-sore-us）。
梁龍的英文是Diplodocus
（發音：di-PLOD-ocus）。

異特龍和角鼻龍

兇猛的異特龍和長滿尖刺的角鼻龍是侏羅紀時代的巨大獵人。牠們於陸地上遊蕩，尋找着下一餐的獵物。

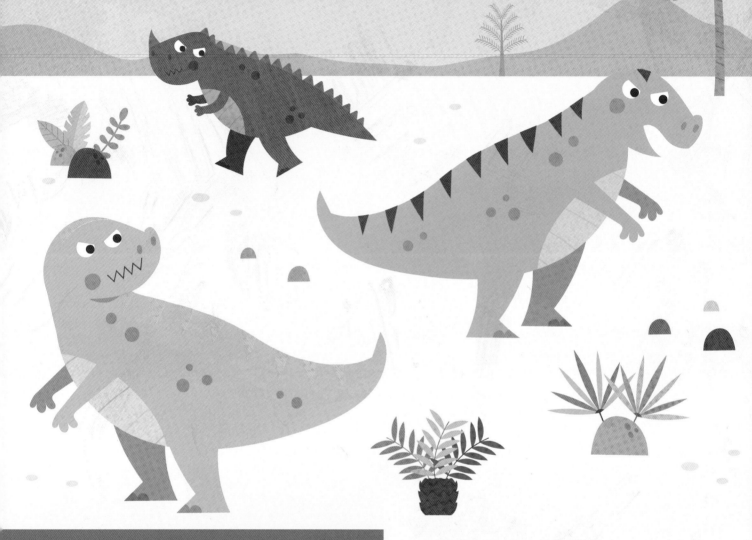

請找出以下貼紙，貼在圖畫上。

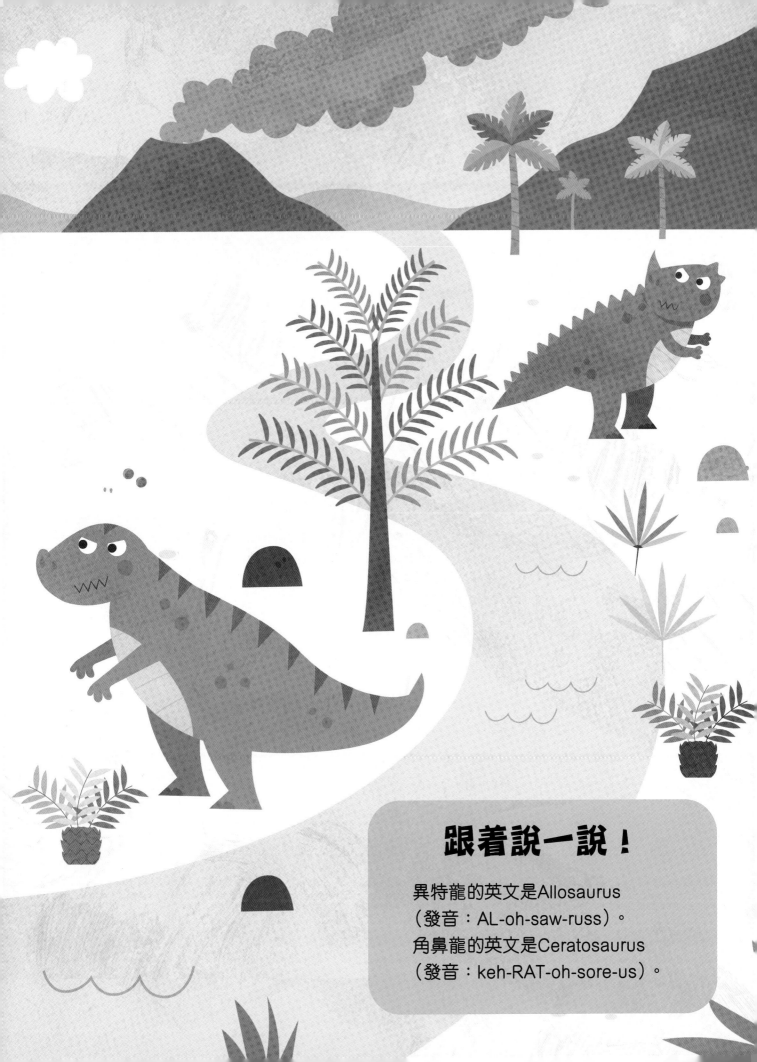

跟着説一説！

異特龍的英文是Allosaurus
（發音：AL-oh-saw-russ）。
角鼻龍的英文是Ceratosaurus
（發音：keh-RAT-oh-sore-us）。

劍龍

劍龍是侏羅紀時代的大型草食性恐龍。牠們身上長着巨大的骨板和帶尖刺的尾巴，作為保護自己的鎧甲。

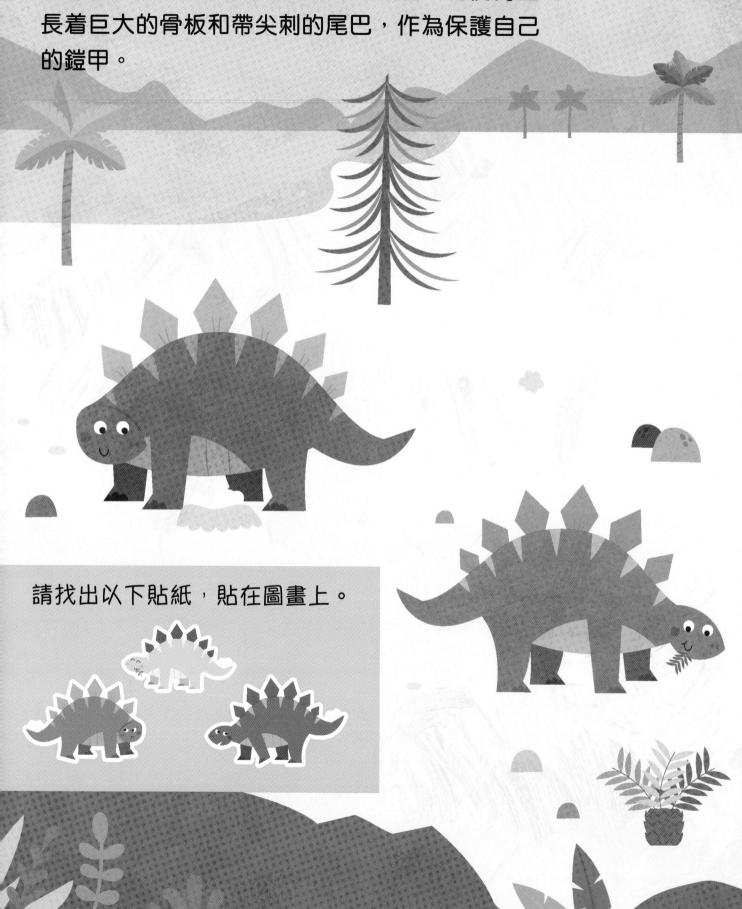

請找出以下貼紙，貼在圖畫上。

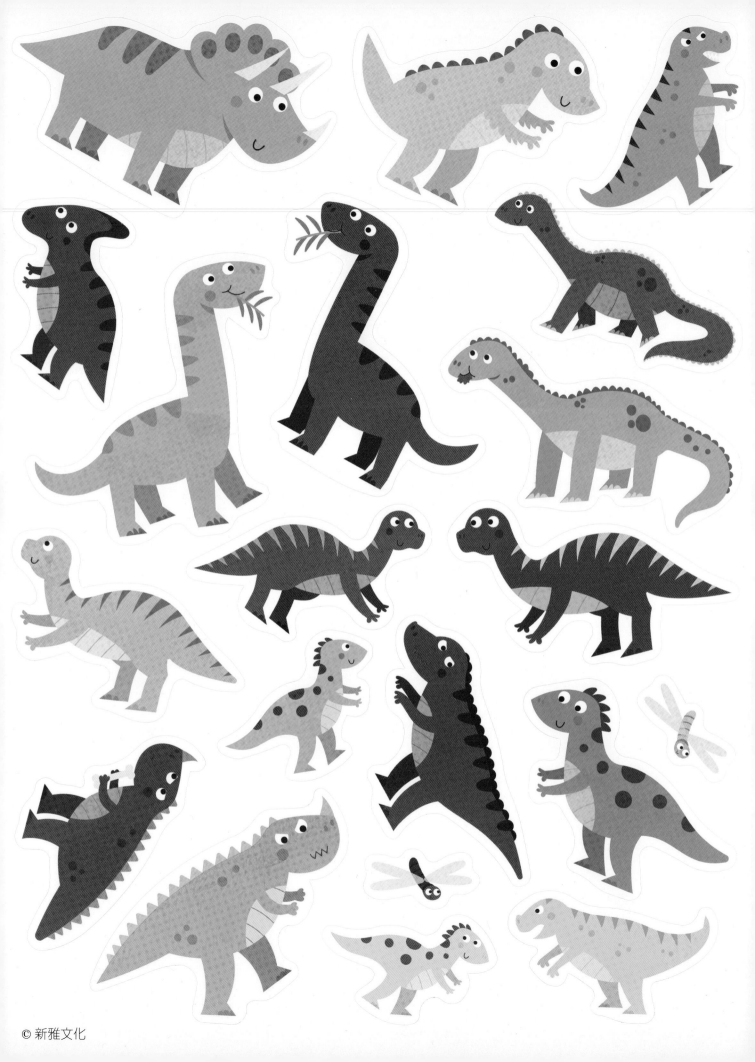

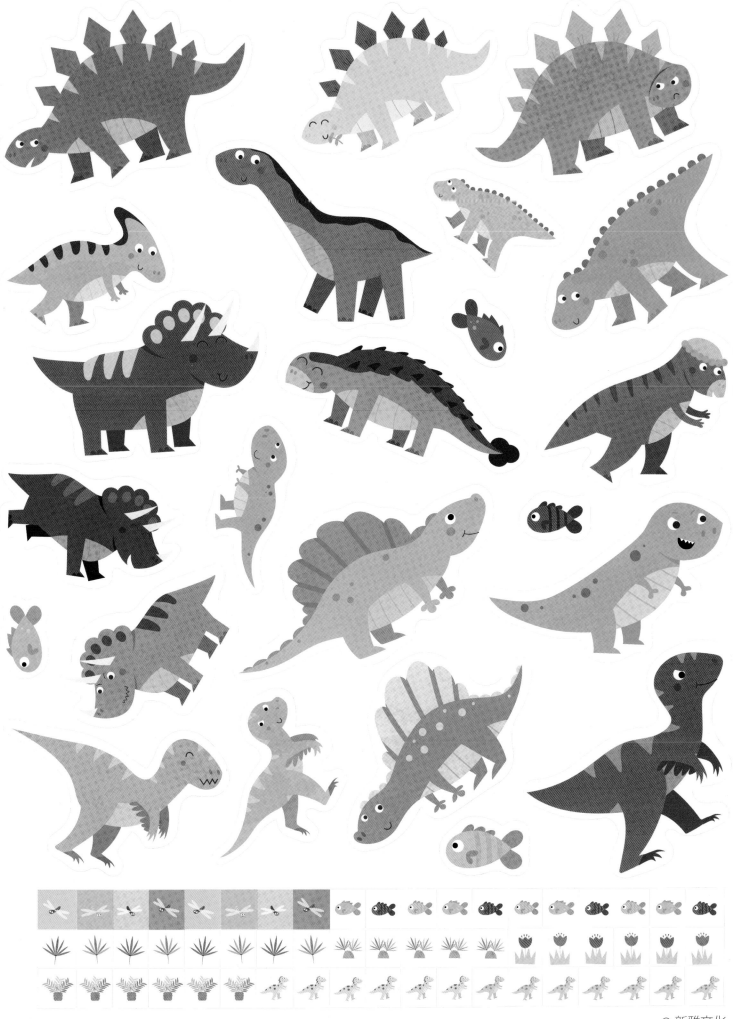

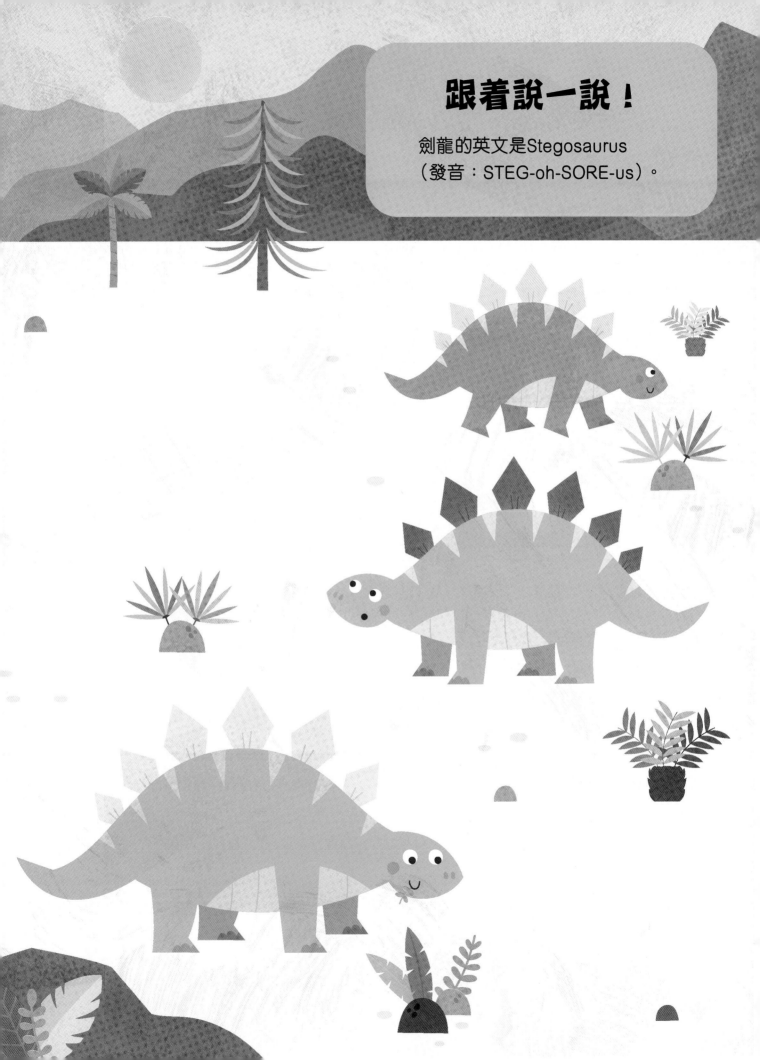

跟着說一說！

劍龍的英文是Stegosaurus
（發音：STEG-oh-SORE-us）。

阿拉摩龍、慈母龍和副櫛龍

長脖子的阿拉摩龍、以四肢行走的慈母龍
和擁有巨大頭冠的副櫛龍都是草食性
恐龍，牠們生活在白堊紀的晚期。

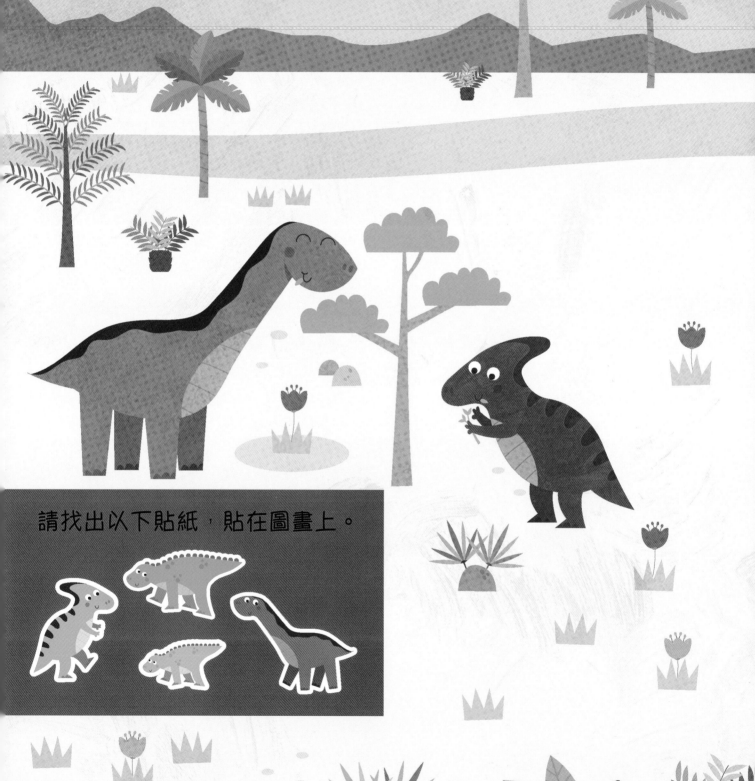

請找出以下貼紙，貼在圖畫上。

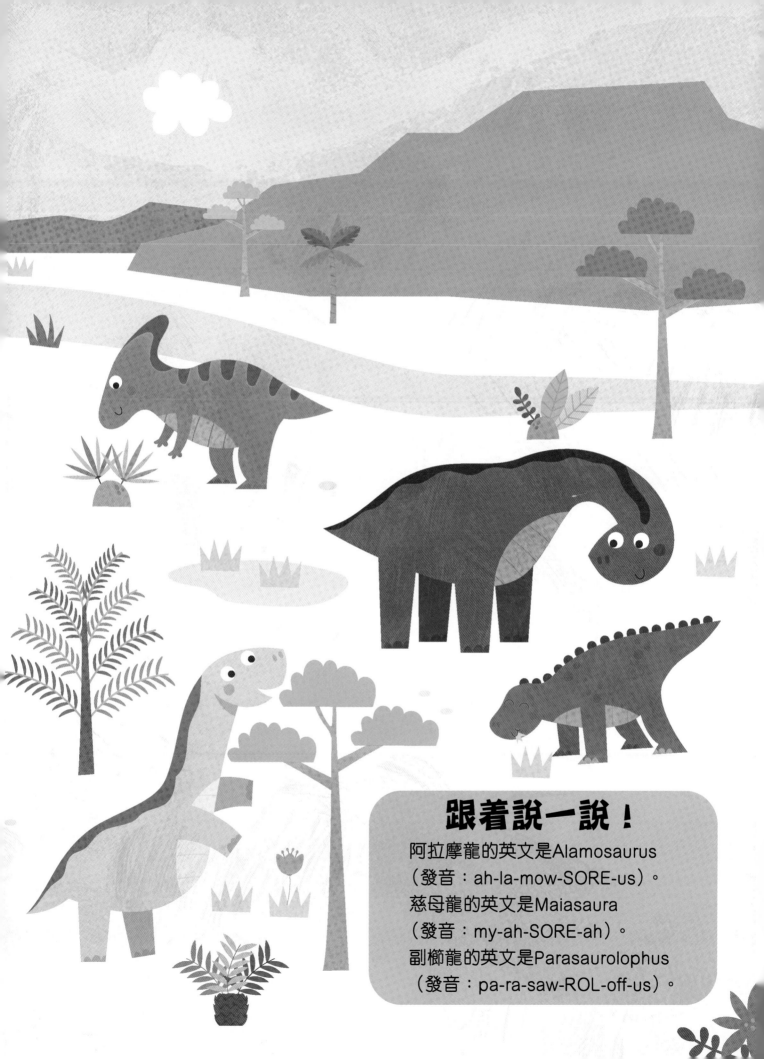

跟着說一說！

阿拉摩龍的英文是Alamosaurus
（發音：ah-la-mow-SORE-us）。
慈母龍的英文是Maiasaura
（發音：my-ah-SORE-ah）。
副櫛龍的英文是Parasaurolophus
（發音：pa-ra-saw-ROL-off-us）。

三角龍、甲龍和厚頭龍

許多恐龍都長有具防禦功能的特徵，例如：
三角龍的頭上長有頭盾和三根角狀物、甲龍
有巨型的尾巴棒槌、厚頭龍長有厚厚的顱頂。

請找出以下貼紙，貼在圖畫上。

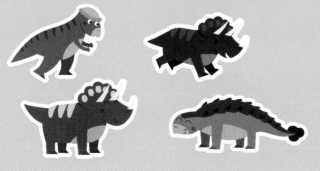

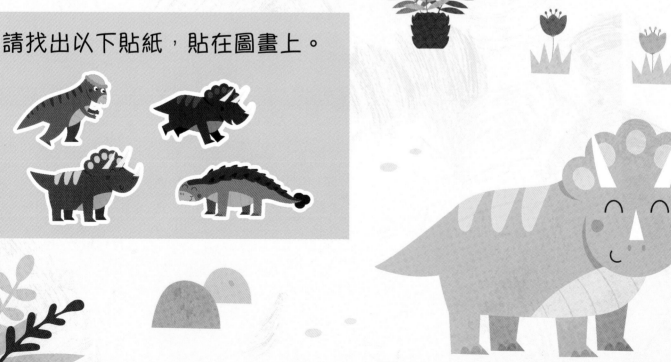

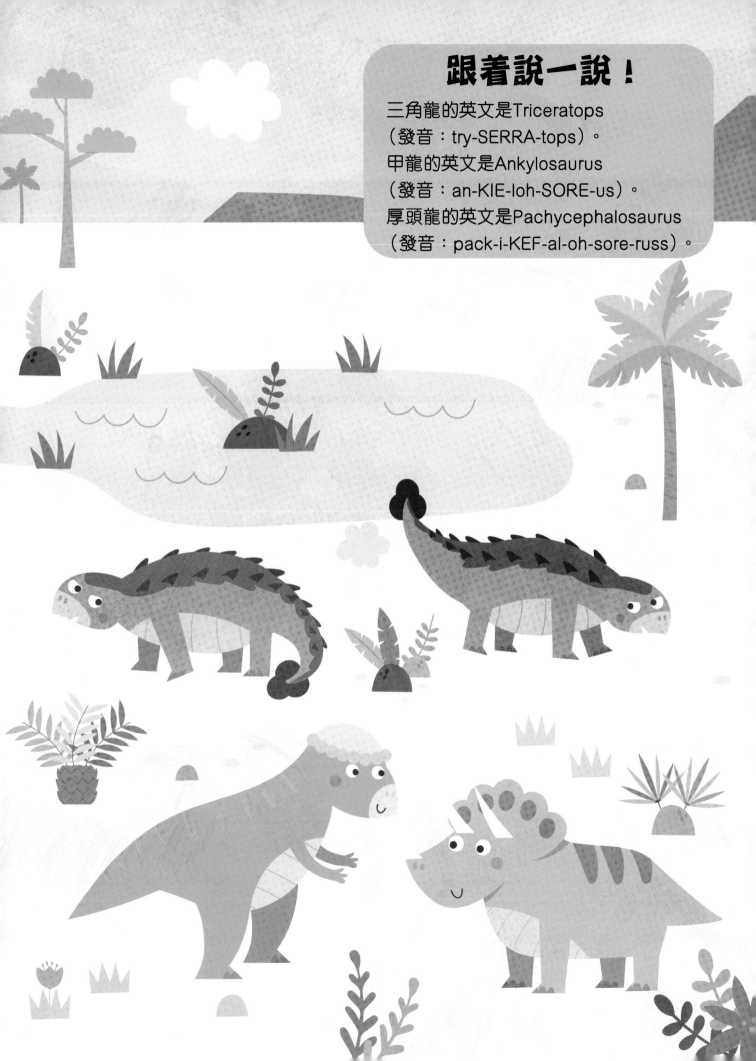

跟着說一說！

三角龍的英文是Triceratops
（發音：try-SERRA-tops）。
甲龍的英文是Ankylosaurus
（發音：an-KIE-loh-SORE-us）。
厚頭龍的英文是Pachycephalosaurus
（發音：pack-i-KEF-al-oh-sore-russ）。

暴龍

暴龍擁有巨型的頭部和強而有力的利齒，
是致命的獵人！

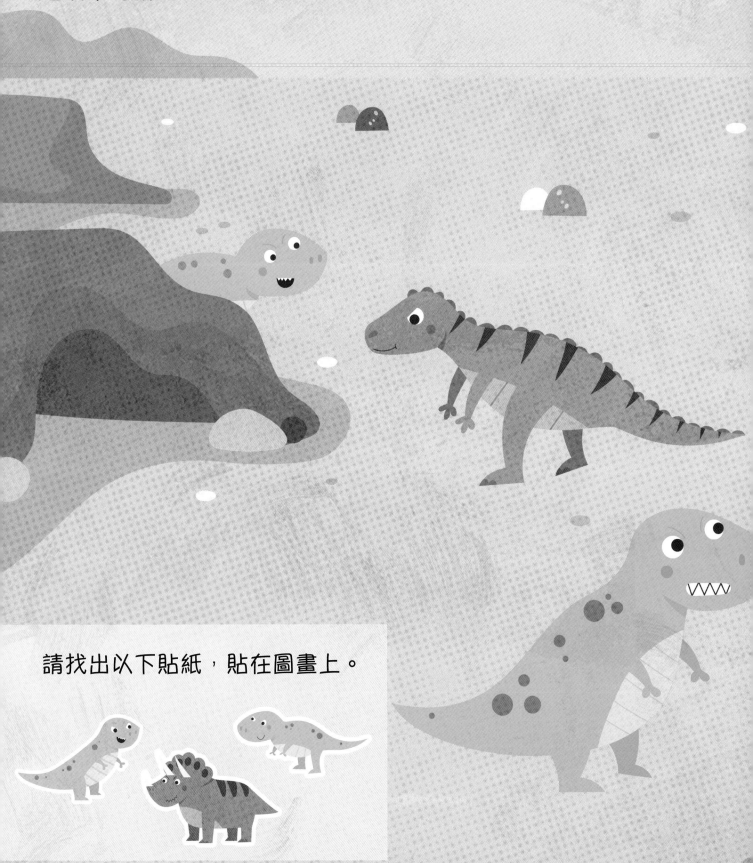

請找出以下貼紙，貼在圖畫上。

跟着說一說！

暴龍的英文是Tyrannosaurus
（發音：tye-RAN-oh-sore-us）。

棘龍

棘龍擁有奇特的長棘，就像船帆，
是海中的超級獵人，最愛捕食魚類。

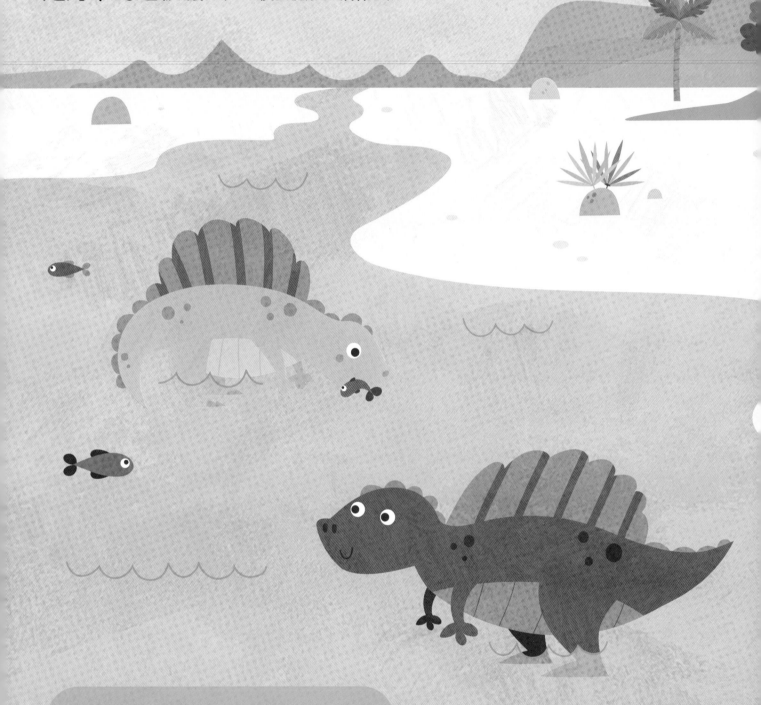

跟着說一說！

棘龍的英文是Spinosaurus
（發音：SPINE-oh-SORE-us）。

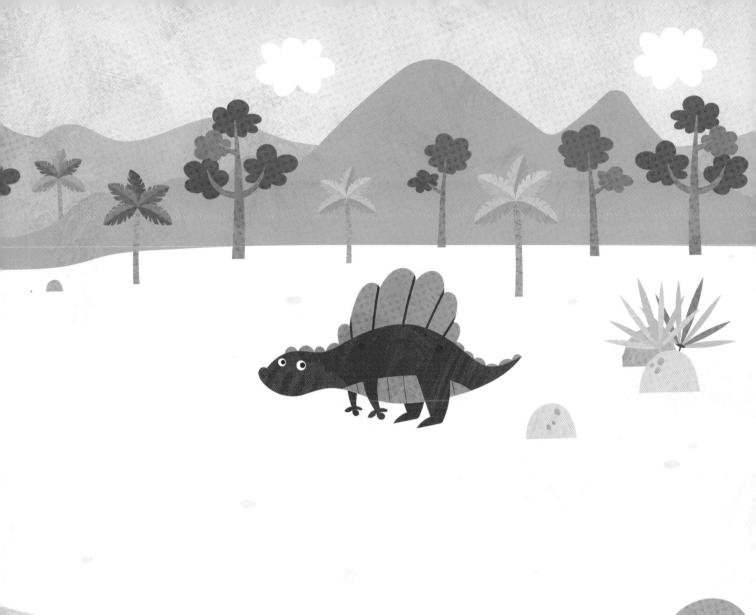

請找出以下貼紙，貼在圖畫上。

伶盜龍

伶盜龍生活在白堊紀時代。別看牠體形細小，速度卻非常快，而且脾氣也相當暴躁！

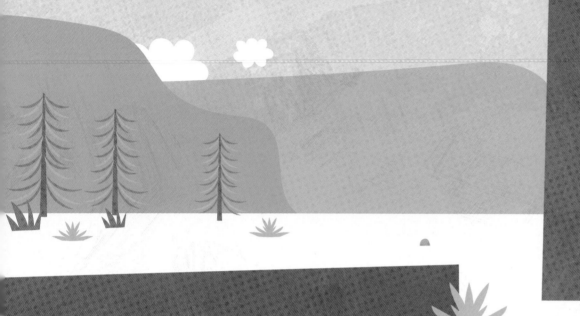

請找出以下貼紙，貼在圖畫上。

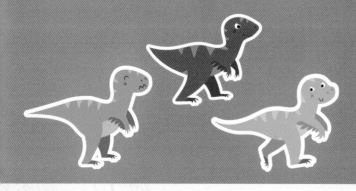

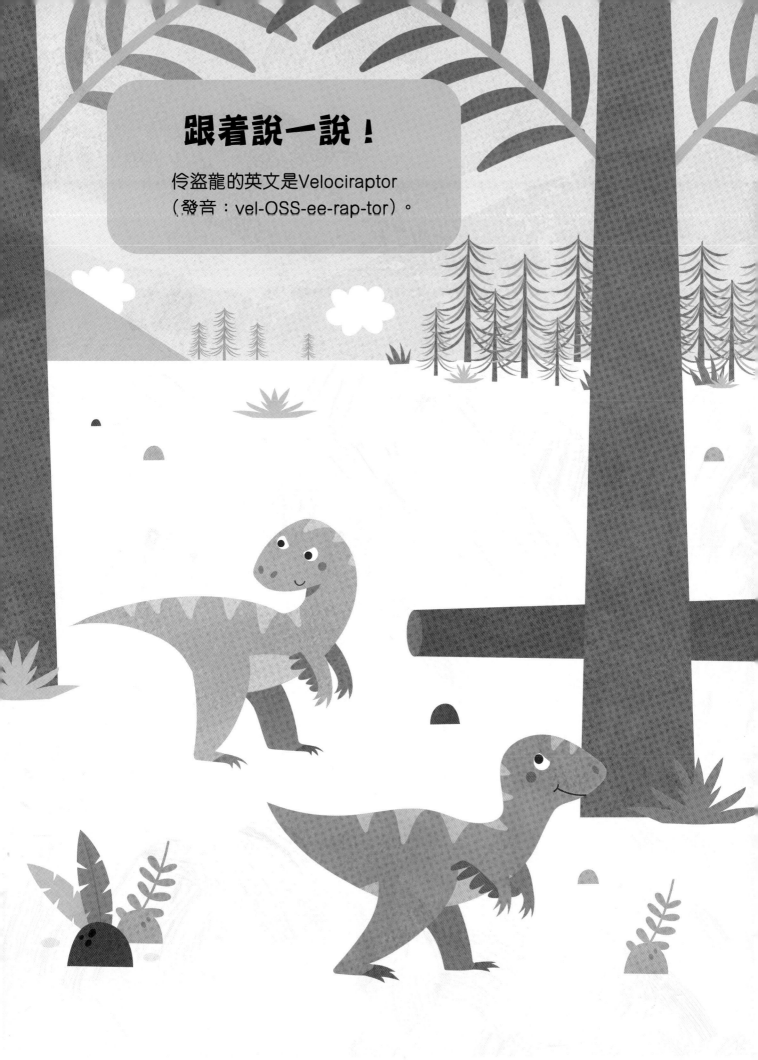

跟着說一說！

伶盜龍的英文是Velociraptor
（發音：vel-OSS-ee-rap-tor）。

創作天地

請用餘下的貼紙，創作獨一無二的場景。